清代隸書名家經典

趙宏／主編

何紹基 臨乙瑛碑

天	繫	五	秋	孔	聖	言	前	稽	司	司
地	闢	經	制	子	道	諸	相	首	空	徒
幽	經	演	孝	作	勉	書	瑛	言	臣	臣
讚	緯	易	經	春	築	崇	書	魯	夫	雄

中国书店

總　序

首都師範大學　趙宏

篆書演變爲隸書古稱『隸變』，這是『古今文字』的分界綫。篆書是古文字，小篆仍帶有較強的象形性，而作爲今文字的隸書則更加趨向筆畫化。『隸變』是一個緩慢的過程，戰國中後期初顯端倪，至東漢時已十分成熟，其標志是大量出現的漢代碑刻，如『漢三頌』『孔廟三碑』，《張遷》《曹全》《鮮于璜》等，不下百餘品，所謂『一碑一奇』，風格多樣，足爲學隸圭臬，故隸書宗法漢碑幾成後世學書者共識。

隸書是一種過渡性字體，它的成熟意味着又要向新的字體演變。漢末楷書的出現預示着隸書的復興。楷書逐漸取代隸書成爲應用最廣泛的字體後，以『初唐四家』爲代表，再經顏真卿、柳公權及元人趙孟頫等大家，楷書發展幾至極致。隸書在唐代曾有過短暫的中興與輝煌，出現了以唐明皇、徐浩、韓擇木爲代表的『唐隸』風格肥厚甜媚，格調不高，爲識者所譏，但畢竟維繫了隸書一脈。自宋至清初，隸書應用場景減少，能隸書者鮮，習隸者又多獵奇，即使如趙孟頫、文徵明等擅隸者，堪爲後世取法者了了，此時的隸書已無復大漢威儀。

清代『碑學』興起，書風復歸于樸，在書史上大纛彪炳，而『碑學』之嚆矢，實始于篆隸之復興。就隸書而言，清初鄭簠浸淫漢碑三十餘載，取法《曹全》《史晨》，雖『妄自挑趯』，有失漢人之沉雄偉岸，但遒媚、飄逸、奇宕之處毫無做作，爲後世取徑漢碑開闢了方便之門。時王時敏、朱彝尊、傅山等亦能隸，但或失于拘，或失于怪，鄭簠誠爲開一代風氣者，對後世金農、高鳳翰、鄭板橋等影響甚大，故朴學大師閻若璩曾以『聖人』目之。乾嘉以來，隨着訪碑、著錄、研究的深入，涌現出一批長于隸書的大家，如丁敬、黃易、桂馥、鄧石如、伊秉綬等，其中『四體書皆爲國朝第一』的鄧石如，『集隸書之大成』的伊秉綬貢獻尤巨，堪稱一代巨匠，晚清執隸書牛耳者爲何紹基、趙之謙，二人諸體皆精，并能融會貫通，其『神龍變化』處令人不可端倪，趙氏則以北碑之法融于隸書，誇張起筆頓轉和收筆波挑，結字飄逸飛揚，變態多方。清末吳昌碩的隸書以氣勢取勝，粗壯堅實，氣息渾厚，非篆非隸，亦篆亦隸，古意盎然。

總之，清人隸書取得的成就遠超前人，達到足以與漢人相比肩的地步，并與漢碑一起，成爲後世學習隸書不可忽視的兩座高峰。清人何以取得如此地位？我們應該如何理解、學習清人隸書？這裏試分析如下。

一，清人爲我們樹立了學習漢碑的典範。學習隸書，漢碑是無論如何也繞不過去的，這是清人給我們的啓示與經驗。面對千餘年前歷經風蝕日曬的漢代碑刻以及殘破不堪的漢碑拓本，如何從那些斑駁、漫漶之間窺出漢人書法的博大沉雄，并藉助柔軟的毛筆在洇墨的宣紙上表現出來，這是清人與今人學習漢碑都要面對的問題，而清人作爲開拓者率先交卷，以近乎完美的成績爲我們學習隸書提供了最大程度的參考。他們首先以『自我作古空群雄』的豪邁與自信，深入體會，于摩挲漢碑中自出機杼，創出自己的藝術風格，這似乎是清代隸書大家們不約而同的做法。其次，是對漢代碑刻的深入研究。自宋代洪適《隸釋》《隸續》，婁機《漢隸字源》就已開始關注漢碑，清代除顧炎武、王昶、翁方綱、黃易等學者的金石著述外，還有顧靄吉《隸辨》等專著，更有書家的專門研究。我們感到，清代樸學的發展是清人隸書成就的基石。

二，『不究于篆，無由得隸。』清人并沒有對漢隸亦步亦趨，他們經常能深入思考隸書的由來，如我們經常能從用筆、結體上看到篆書的影響，這與清代隸書家多能篆、通篆直接相關，或其本人就是小學家，深通《說文》，明曉文字演變，如『《說文》四大家』之一的桂馥是著名小學家，又以隸書名擅一時，其『不究于篆，無由得隸』之語堪稱清代隸書家的共識。書法學習強調『取法乎上』，強調師前人之所師，隸書演自篆書，參照篆書遂爲通則。且漢隸字數較少，清人在創作中對結體的構架自然藉鑒篆書的結構，以『隸變』的方式完成。這樣不僅氣息高古，又創造了新的寫法。

本叢帖集中了清代衆多隸書名家的經典之作，讀者在學習過程中若能參考以上兩點，或對理解清人隸書有些幫助。讀者亦盡可根據自己的喜好，選擇各家隸書範本臨摹學習。

簡 介

何紹基（一七九九—一八七三），字子貞，號東洲，晚號蝯叟，湖南道州（今湖南道縣）人。道光十六年（一八三六）進士，授翰林院編修，歷任文淵閣校理、國史館協修、武英殿總纂等職。先後擔任福建、貴州、廣東鄉試正副考官。咸豐二年（一八五二）任四川學政，後因直陳時弊以『肆意妄言』而丟官。此後即無意仕途，游歷各地，先應山東巡撫崇恩之邀主講于濟南濼源書院，後回長沙任城南書院山長。晚年居蘇州，并曾受曾國藩和丁日昌邀請，赴揚州書局主持校刊《十三經注疏》。同治十二年（一八七三）病逝于蘇州。何紹基博通經史，于詩文、書畫、金石均有所成，是晚清著名的學者，著有《說文段注駁證》《東洲草堂詩鈔》《東洲草堂金石跋》等。

何紹基的書法幼承家學，受其父影響，初習顏真卿、歐陽通，以楷書爲主，後博習北碑，筆法剛健，中年漸趨老成，行書居多，筆意縱逸超邁、醇厚有味，時有顫筆；晚年各體書法臻爐火純青之境。其篆書中鋒用筆，摻入隸筆而帶行草筆勢，自成一格。行草書融篆、隸于一爐，駿發雄强，獨具風貌。隸書筆法遲澀渾厚，古樸稚拙，生氣盎然。其子何慶涵在《先府君墓表》中云其父『書法溯源篆、分，下逮率更父子、魯公、北海、東坡，神明衆法，自成一體。旁及金石、圖畫、摹印、測算，博綜覃思，實事求是』。

何紹基五體皆備，尤以隸書、行書成就最高、影響最大。晚年于隸書用功甚勤，致力漢魏名刻，臨摹多至百本。向燊評其『博洽多聞，精于小學。書由平原蘭台以追六朝秦漢三代古篆籀，回腕高懸。每碑臨摹至百通或數十通，雖舟車旅舍，未嘗偶間，至老尤勤』（馬宗霍《書林藻鑒》），何氏僅流傳至今的臨本就有十餘種之多，如《張遷碑》《禮器碑》《衡方碑》《乙瑛碑》《西狹頌》《史晨碑》《華山碑》《石門頌》《武榮碑》等。

《乙瑛碑》全稱《魯相乙瑛請置孔廟百石卒史碑》，又稱《孔廟置守廟百石孔龢碑》。東漢桓帝永興元年（一五三）六月立，碑文記漢魯相乙瑛請于孔廟置百石卒史執掌祭祀之事。隸書十八行，行四十字，結體方整、骨肉勻稱、波磔分明，有廟堂肅穆之氣，是典型的八分書。現藏山東曲阜孔廟，爲著名的『孔廟三碑』（另爲禮器碑、史晨碑）之一。

《臨乙瑛碑》，咸豐戊午年（一八五八）歲除日至己未年（一八五九）元旦臨于濼源講社，何紹基時年六十歲。《東洲草堂金石跋》中何紹基曾稱贊《乙瑛碑》說：『樸翔捷出，開後來雋麗一門，然蕭穆之氣自在。』六十一歲時又臨過一通，後有題款曰：『是碑筆筆頓挫出鋒，東京隸勢未有如此軒豁呈露者。從此入手，自然提得腕起，入到紙透。再進以它碑，駸駸到古人矣。』

《臨乙瑛碑》通覽全篇，點畫筋骨內涵凝練，中鋒用筆，方圓并舉，結構橫平竪直，重心居正，端嚴雄偉，個人風格尚不顯著，應該算是實臨之作。書家在把握用筆的凝重遒勁的基礎上更多關注字形的方整平正，相對規矩地遵照漢碑之法，未敢太多超越，故理法多于意趣。何氏對碑刻的學習有自己的卓見，如針對刀刻加工後的失真，曾云：『專取形模，不求神氣，書家嫡乳，殆將失傳；描頭畫角，泥塑木雕，書律不振，皆刻石者誤之也。』又云：『外間人見子貞書，不以爲高奇，即以爲�悷。豈知無日不從平平實實、匝匝周周學去。其難與不知者道也！但須從平實中生出險妙，方免鄉愿之誚，豈惟書道如此哉，它凡百皆同此理。』頗值藉鑒。

本書以民國十五年（一九二六）商務印書館初版爲底本影印出版，以饗讀者。

魏艷柳、張遠延

司徒臣雄　司空臣戒　稽首言魯

稽　司　司

首　空　徒

言　臣　臣

魯　戒　雄

聖　言　前

道　詔　相

勉　書　瑛

藝　崇　書

五	秋	孔
經	制	子
演	孝	作
易	經	春

繫　天　神

辟　地　明

經　幽　故

緯　讚　特

立廟褒成

祖庚四時來

事四廟

巳時襃

即來戍

掌　器　去

領　無　廟

請　常　有

置　人　禮

春　典　百

秋　主　石

饗　守　一

禮　廟　人

財出王家

錢給犬酒

直須報謹

史	曹	問
郭	掾	大
玄	馮	常
辭	牟	祠

對	行	師
故	祠	侍
禮	先	祠
未	聖	者

孔子子孫
大宰大祝
令各一人

河　常　皆

南　丞　備

尹　臨　爵

給　祠　大

給　一　牛

米　大　羊

祠　司　豕

臣　農　各

愚	瑛	大
以	言	聖
焉	孔	則
如	子	象

尊　作　乾

祠　先　以

用　世　爲

衆　所　制

牲長欲加

寵子孫敬

恭明祀傳

相　許　于

爲　臣　官

孔　請　極

子　魯　可

掌　卒　廟

領　史　置

禮　一　百

器　人　石

他　給　出

如　大　王

故　酒　家

事　直　錢

誠	愚	臣
恐	戇	雄
頓	誠	臣
首	惶	戒

首	死	頓
以	罪	首
聞	臣	死
制	稽	罪

曰	三	廿
可	年	七
元	三	日
嘉	月	壬

河 宮 寅

南 司 奏

字 徒 雒

季 公 陽

高

司

空

公

蜀

郡

成

都

字

意

伯

元

嘉	月	廿
三	丙	七
辛	子	日
三	朔	壬

寅

司

徒

雄

魯

空

承

下

相

義

書

一其當

薍卅用

雜經者

試通選

當用者選　其卅經通　一藝雜試

27

禮 弘 通

爲 先 利

宗 聖 能

所 之 奉

永　書　歸

興　書　者

元　到　如

年　言　詔

六月甲辰

朔十八日

辛酉魯相

平
行
長
史
事
卞
守
長
擅
叩
頭
死

擅
事
平

叩
下
行

頭
守
長

死
長
史

府	司	罪
王	徒	散
寅	司	言
詔	空	之

書

爲

孔

子

廟

置

百

石

卒

史

一

人

上　選　掌

經　年　主

通　冊　禮

一　以　器

之 奉 藝

禮 弘 雜

爲 先 試

宗 聖 能

死　叩　所

罪　頭　歸

死　叩　者

罪　頭　平

魯　守　謹

孔　文　案

龢　學　文

師　掾　書

試史孔

穌覽憲

脩等戶

春雜曹

親　通　秋
至　高　嚴
孝　苐　氏
骰　事　經

奉

先

聖

心

禮

爲

宗

所

遷

除

龢

補

頭　平　名

死　惶　狀

罪　恐　如

死　叩　牒

魏　府　罪

大　讚　上

聖　曰　司

赫　魏　空

恭	人	鄉
彌	瑛	平
軍	字	原
相	少	高

唐人令鲍

上党

毛留

叠字文

字文

心

唐人令鲍

矩　古　人

乚　若　政

君　重　教

察　規　稽

九　吏　擧

世　孔　守

孫　子　宅

麟　十　除

廉　請　置

人　石　廉

鮑　卒　請

君　史　置

造　一　百

窮　舍　作

佥　功　百

是　垂　石

始　无　吏

咸豐戊午 歲除日至 己未元旦



咸 豐 戊 午
歲 除 日 至
己 未 元 旦

己　歲　咸

未　除　豐

元　日　戊

旦　至　午

蝯

叟

臨

於

樂

源

講

社

圖書在版編目（CIP）數據

何紹基　臨乙瑛碑 / 趙宏主編 . — 北京 : 中國書店 , 2019.10
（清代隸書名家經典）
ISBN 978-7-5149-2342-1

Ⅰ . ①何… Ⅱ . ①趙… Ⅲ . ①隸書 – 法帖 – 中國 – 清代 Ⅳ . ① J292.26

中國版本圖書館 CIP 數據核字 (2019) 第 079081 號

清代隸書名家經典
何紹基　臨乙瑛碑

主　　編：趙宏
責任編輯：趙文杰

出版發行：中國書店
地　　址：北京市西城區琉璃廠東街 115 號
郵　　編：100050
選題策劃：北京弘蘊軒文化發展有限公司
印　　刷：北京永誠印刷有限公司
開　　本：787mm×1092mm　　1/8
版　　次：2019 年 10 月第 1 版
　　　　　2019 年 10 月第 1 次印刷
字　　次：30 千字
印　　數：1-5000 册
印　　張：7
書　　號：ISBN 978-7-5149-2342-1
定　　價：34.00 元